신모래

자신만의 아름다운 빛과 색으로 감성을 담아내는 작가이다.

쎄 프로젝트를 통해 『SSE BOOK SHIN MORAE』(2016), 『SSE BOOK NEON CAKE』(2016), 『SSE BOOK Midnight』(2017)을 발행했다. 개인전 〈신모래: ㅈ.gif—No Sequence, Just Happening 디뮤지엄 프로젝트 스페이스 구슬모아 당구장〉(2016), 〈Romance ROCKET, 도쿄〉(2017), 〈Romance PART 2: Unfamiliar Waltz 롯데갤러리, 서울 잠실〉(2018)를 열었다. 그 외에도 가수 수란의 뮤직비디오 아트워크, 재미공작소 워크숍 '내 상자 열기'와 'SM×MORAE, Young and Beautiful', '도레도레—aurora sweet project', 대림미술관, tvN, 벨기에 맥주 브랜드 호가든과의 협업 등 다양한 활동을 펼치고 있다.

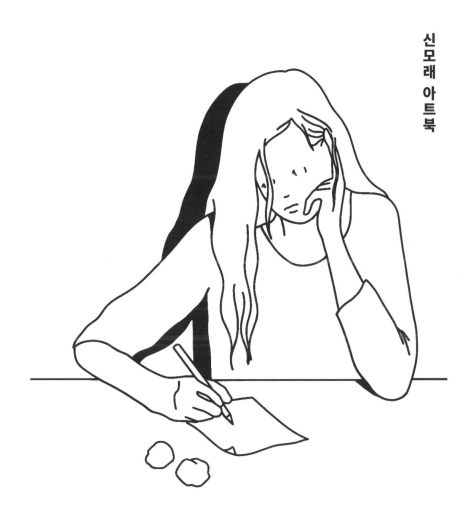

나는 무척 이야기하고 싶어요

신모래 아트북

ⓖ 현암사

하고 싶은 이야기가 정말 많아요.

내가 이 공간을 얼마나 사랑하는지, 무엇 때문에 벗어나지 못하는지, 새로 알게 된 노래가 얼마나
좋은지, 어떤 사람을 좋아하고 싶은지, 어떤 사람을 싫어하고 싶은지, 지금 보고 싶은 얼굴의 어떤 점이
아름다운지, 또 나를 아름답다 말해주었던 사람의 어깨를 내가 얼마나 갖고 싶었는지, 걷고자 할 때
어느 발부터 땅에 디디는지, 그만 걷고자 할 때 어느 다리부터 움직임을 멈추는지, 눈이 부실 때 어느
팔을 들어 손차양을 만드는지, 왜 푹신한 카펫을 골랐는지, 잊어버린 시인의 이름을 기억해내려고
얼마간 노력했는지, 어떻게 곧장 울어버리는지, 언제 고양이를 안아주는지,
적당한 잠옷을 입고 자고 싶은 마음을, 어제 모조리 남겨버렸던 음식들을, 곁들일 여러 가지 소스들을,
그릇에 밥을 채워줄 때의 상냥한 목소리를, 당신을 향해 고개를 돌릴 때의 속도를, 이끌고 들어오고
싶었던 옷깃을, 자주 흥얼거리는 음조를, 어느 구절의 출처를, 그리다 실패했던 그림의 엉망인 부분을,
나의 강함을, 나의 나약함을, 당신의 부드러움을, 이불의 도톰함을, 풍경의 쓸모없음을, 이틀 전의
거짓말을, 5년 전의 거짓말을, 오늘의 진실을, 내일 그리고 싶은 그림을, 모르고 싶은 기억을, 신지 않는
신발의 애꿎음을, 왜 문을 조금 열어두는지를.

모든 것들요.
모든 것들을 나는 무척 이야기하고 싶어요.

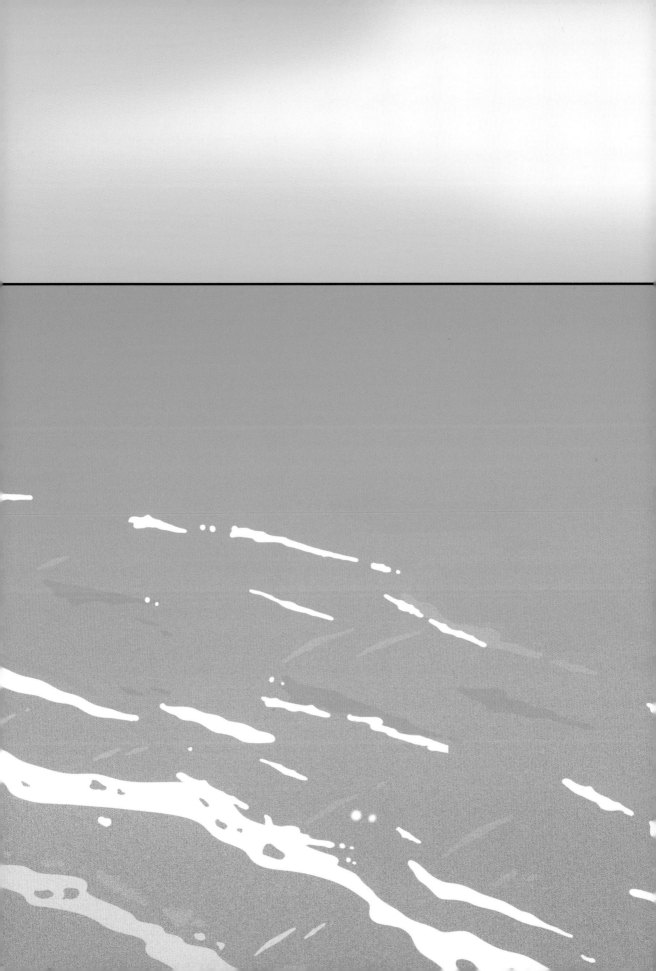

오늘은 여기서 보이는 바다가 황량하다.
수면이 어느 지점에서 아슬아슬해지는 것은 맘이 아픈 광경이구나.

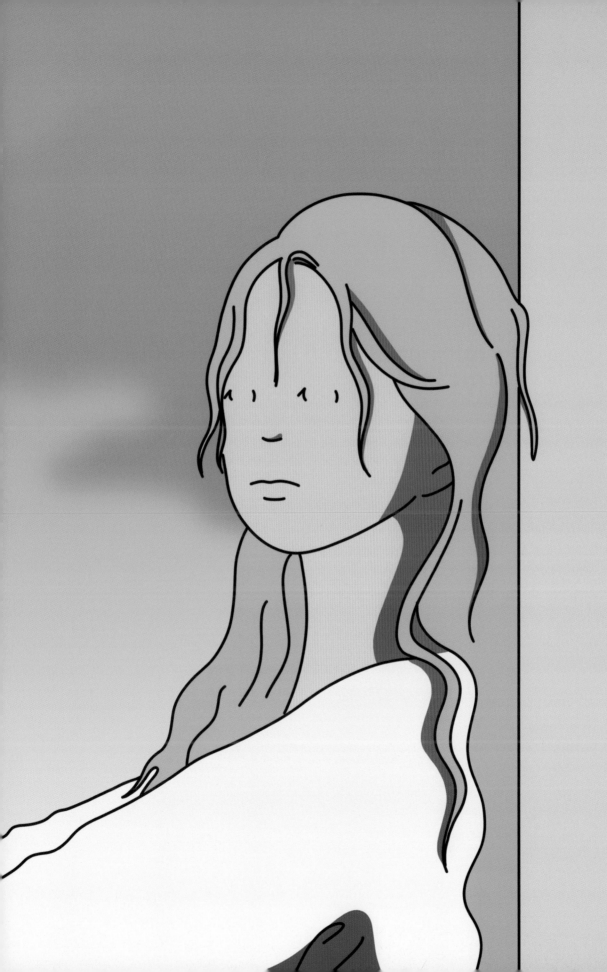

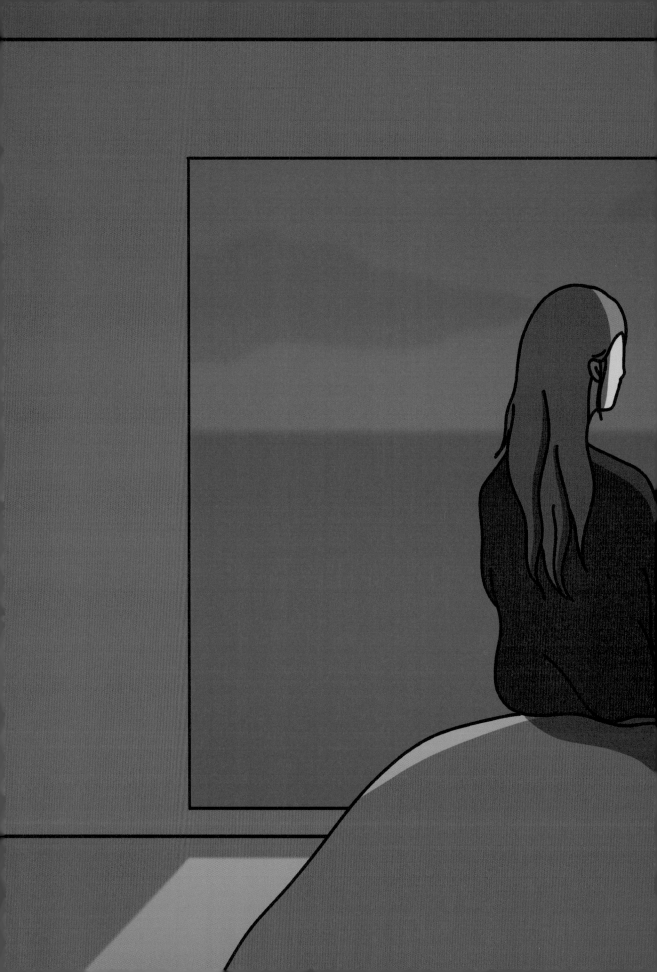

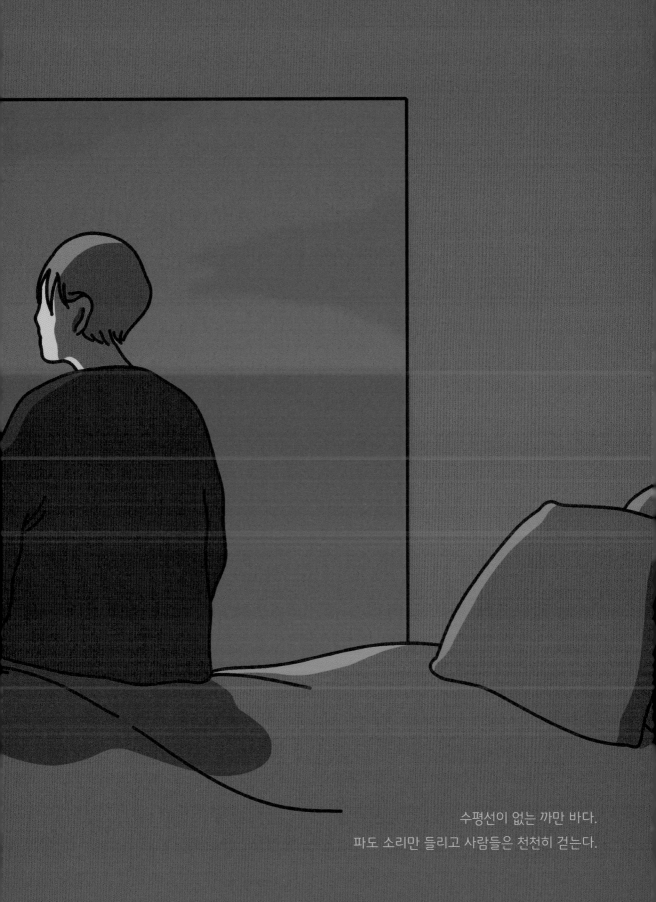

수평선이 없는 까만 바다.
파도 소리만 들리고 사람들은 천천히 걷는다.

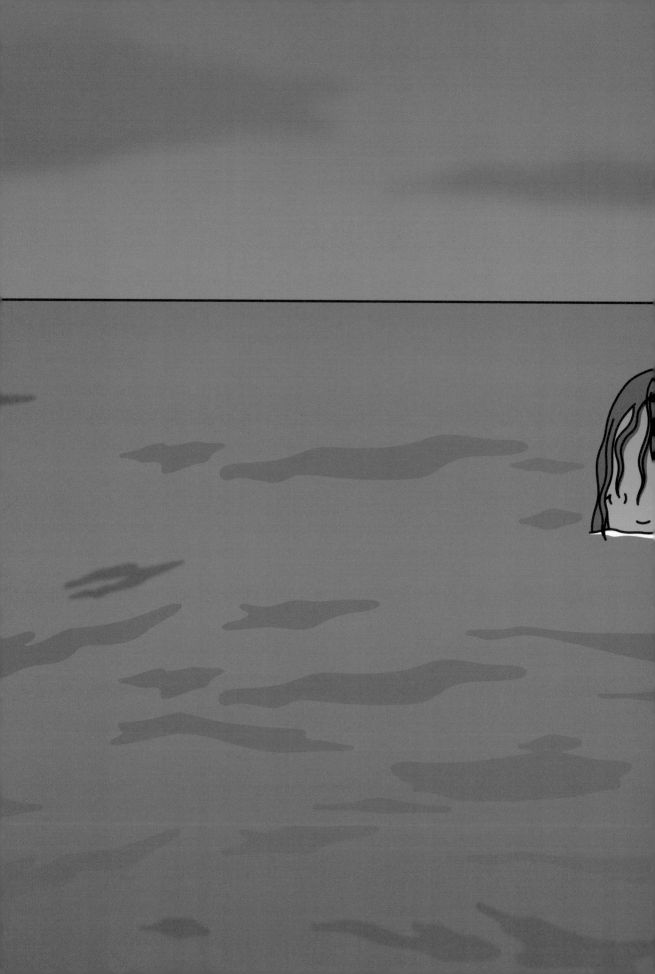

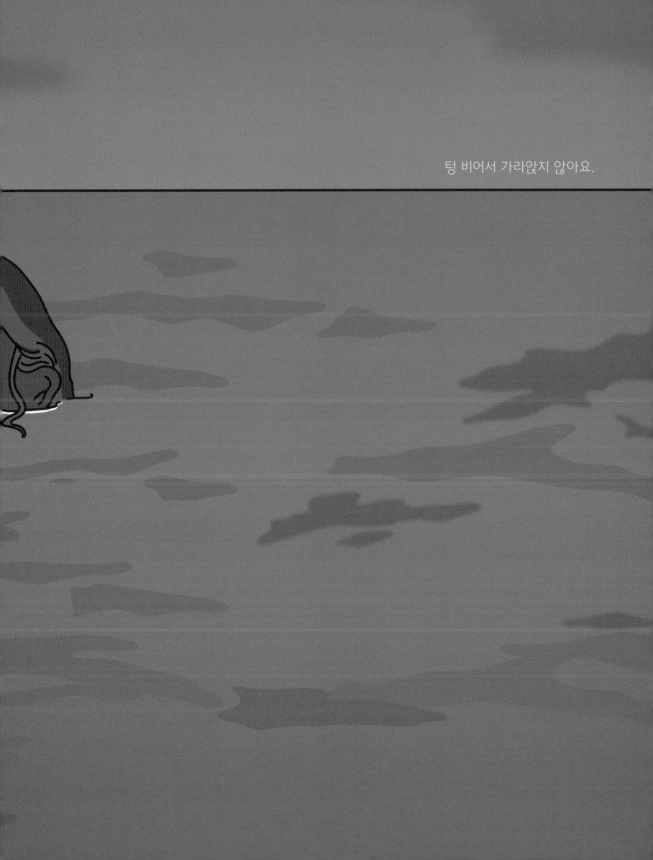

텅 비어서 가라앉지 않아요.

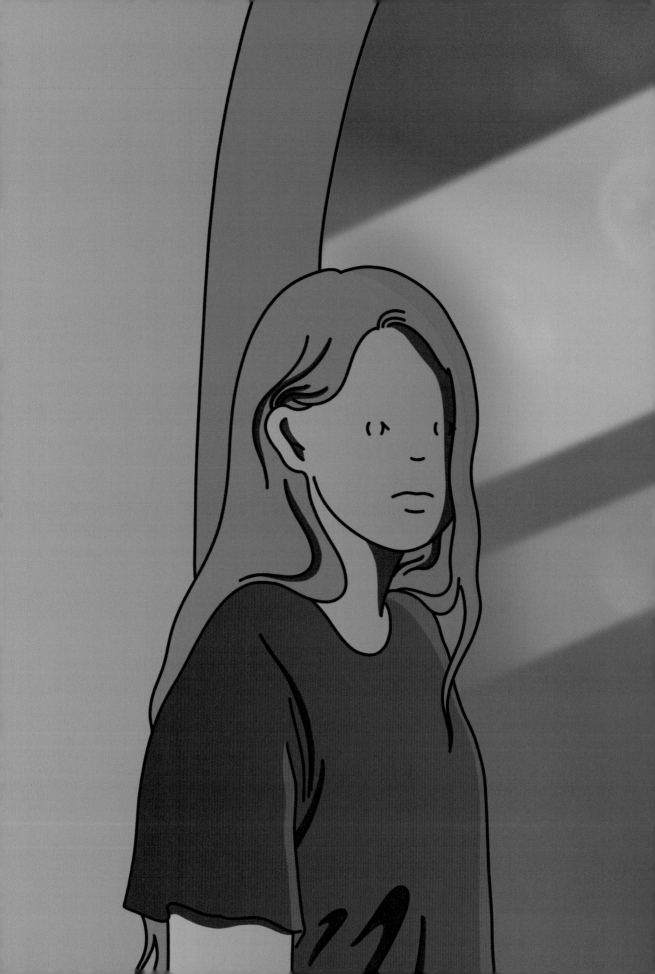

물에 사는 건 어떤 느낌일까.
영원히 잠영을 모르는 것.
숨을 참지 않는 것.

계속 모를 거야.

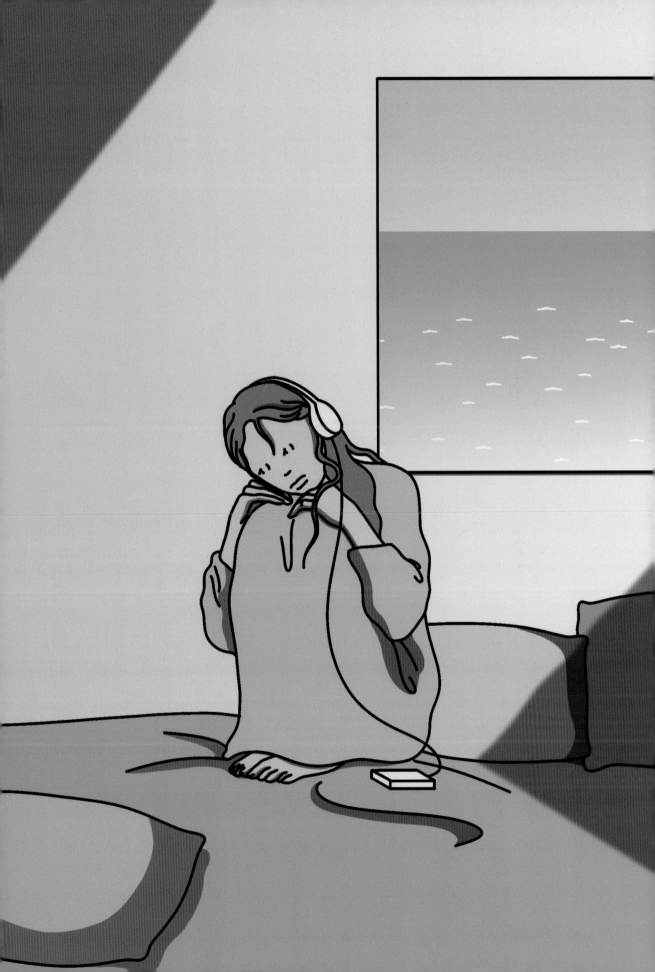

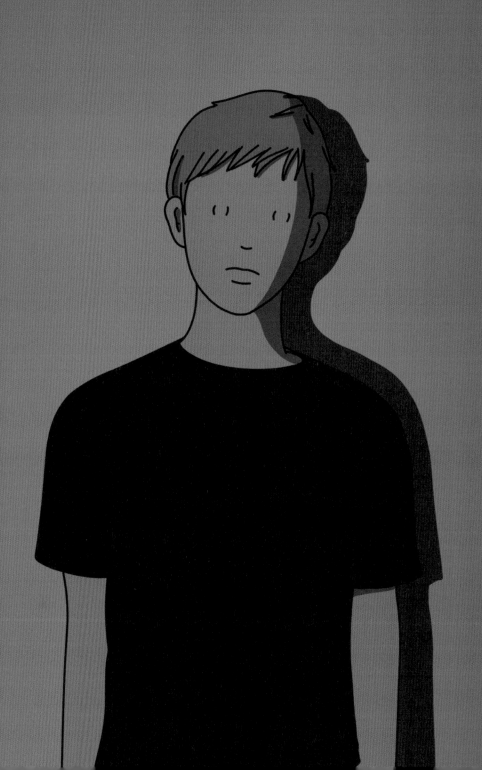

숨지 않았는데 들키지도 않았다.

추우면 외투를 걸치듯 배고프면 무언갈 먹어대듯 보존했다.
이상한 온도와 당신이 주는 안도감을.

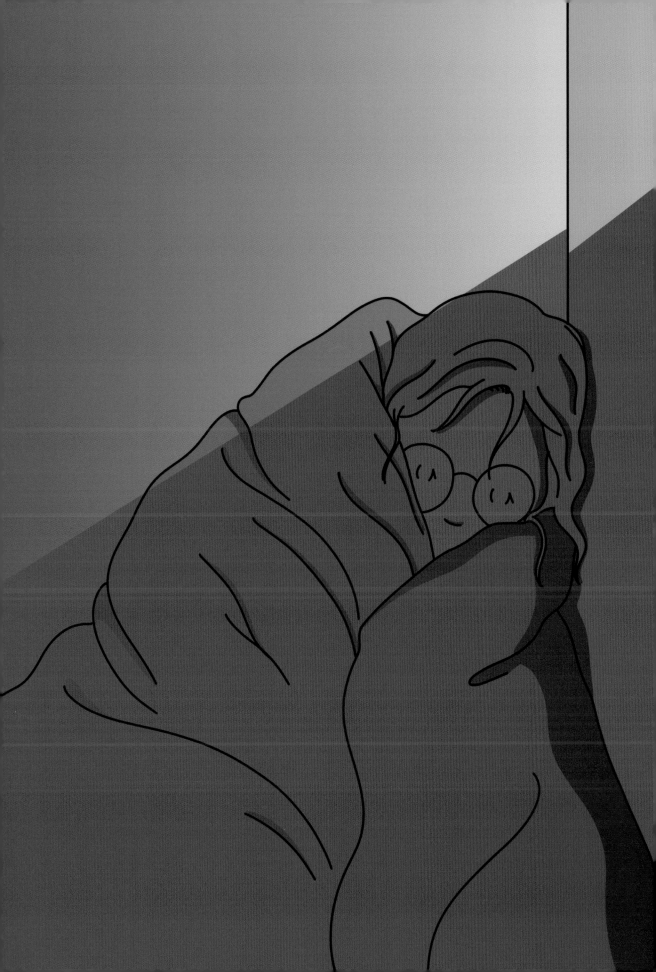

실내의, 때론 바깥의 온도와
긴밀히 닿아 있는 것.

이윽고 소중히 소중히 사랑하게 되는 것.

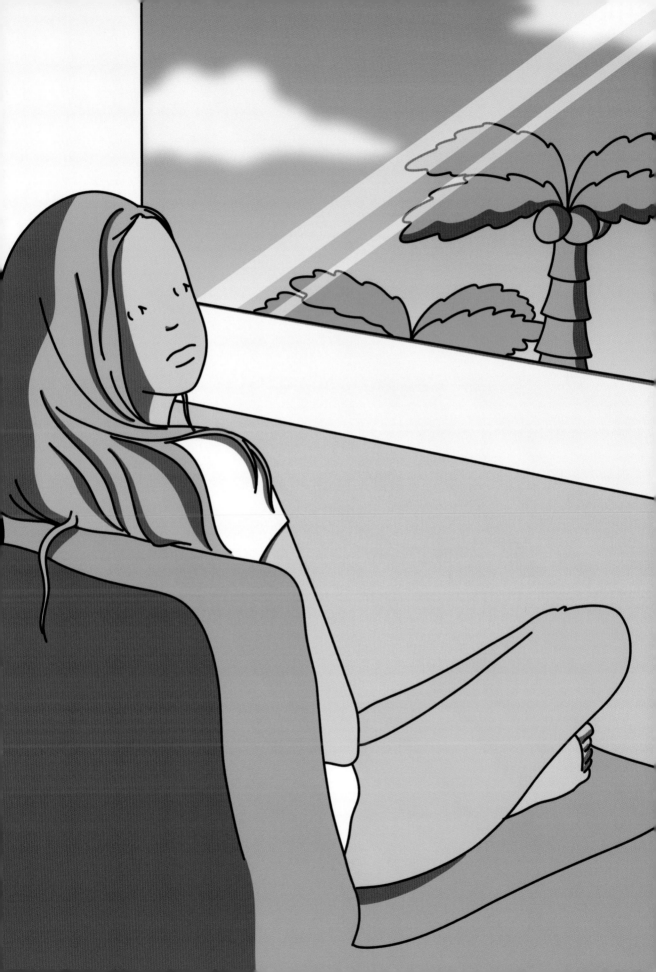

절친한 그리움.

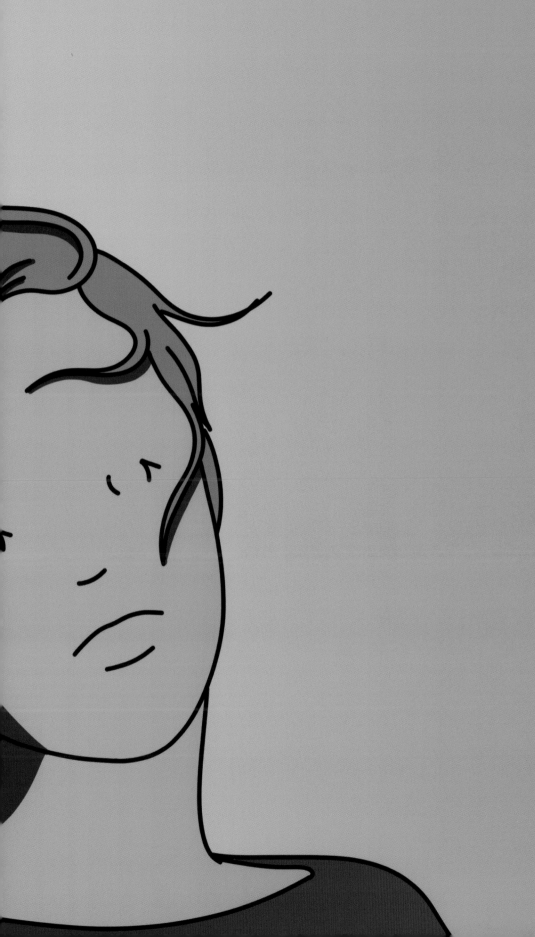

시처럼 읽히는 악보.

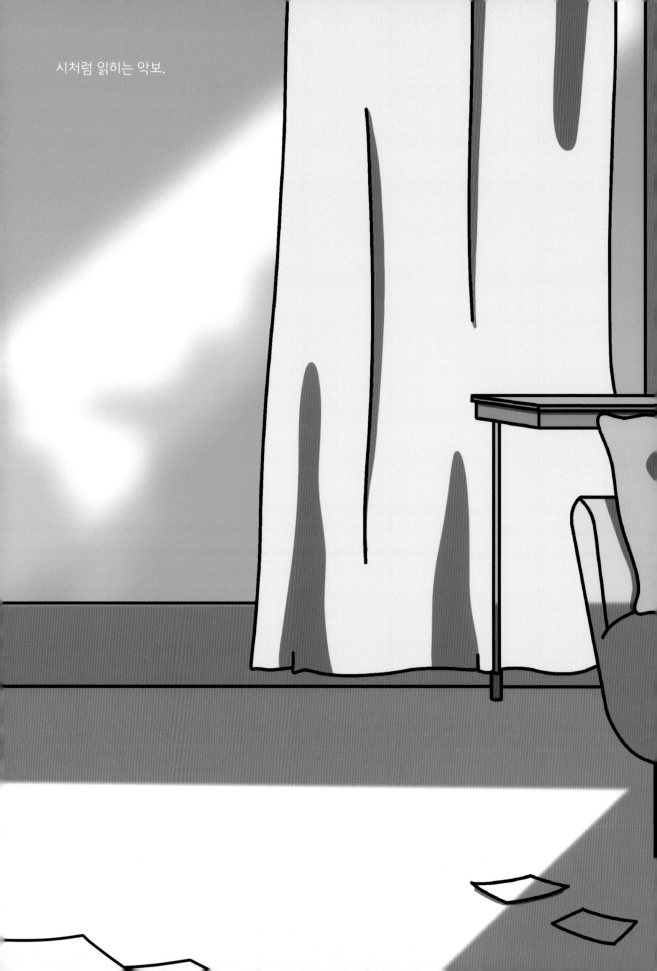

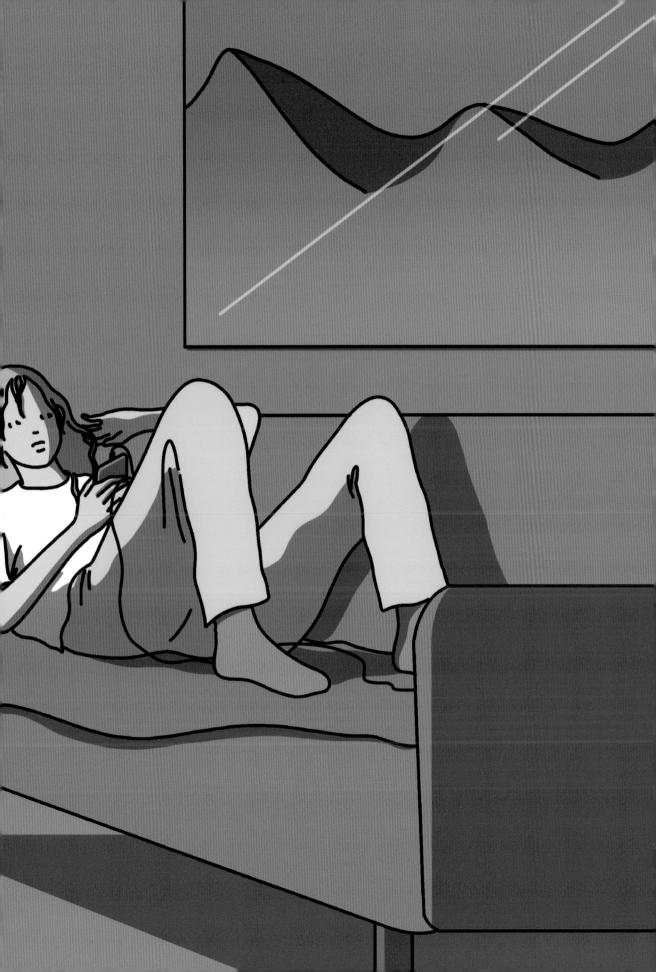

낮에 너무 빛난 탓에
어두운 곳에선 너무나 깜깜한
사람의 윤곽, 피부, 머리칼 같은 것을
계속 보고 싶다.

내 이름이 곧장 도착하는 소리였음 좋았을까요.

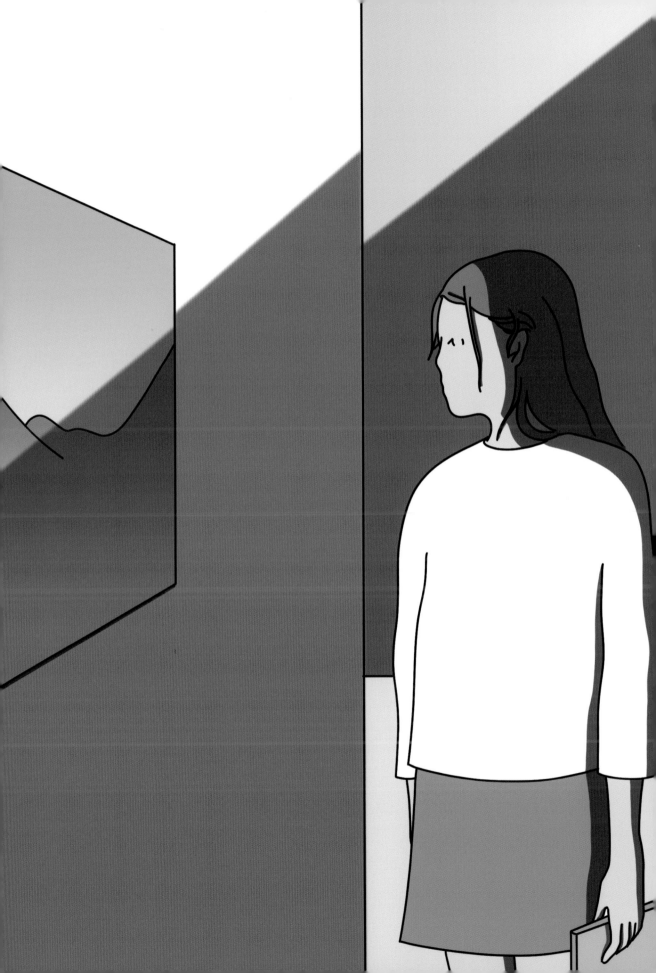

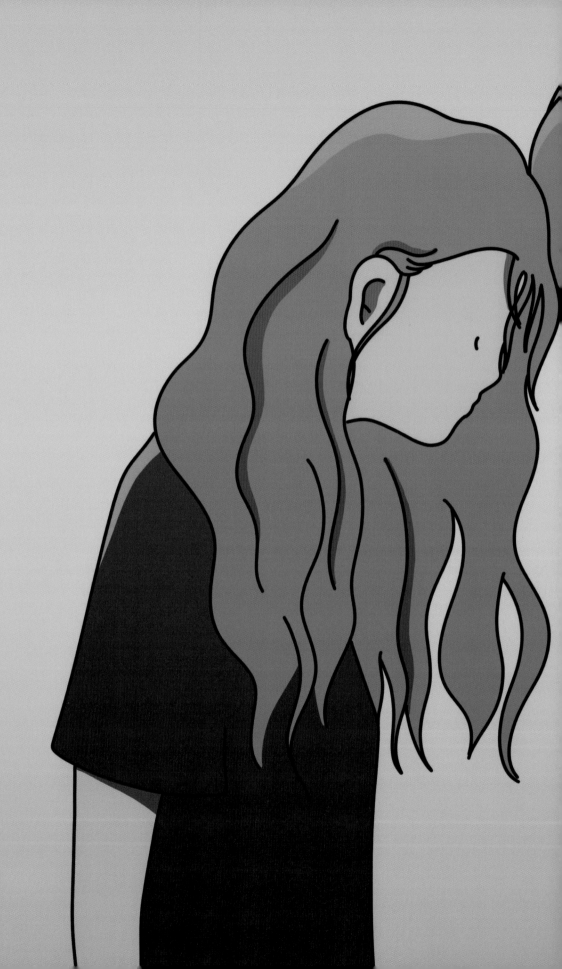

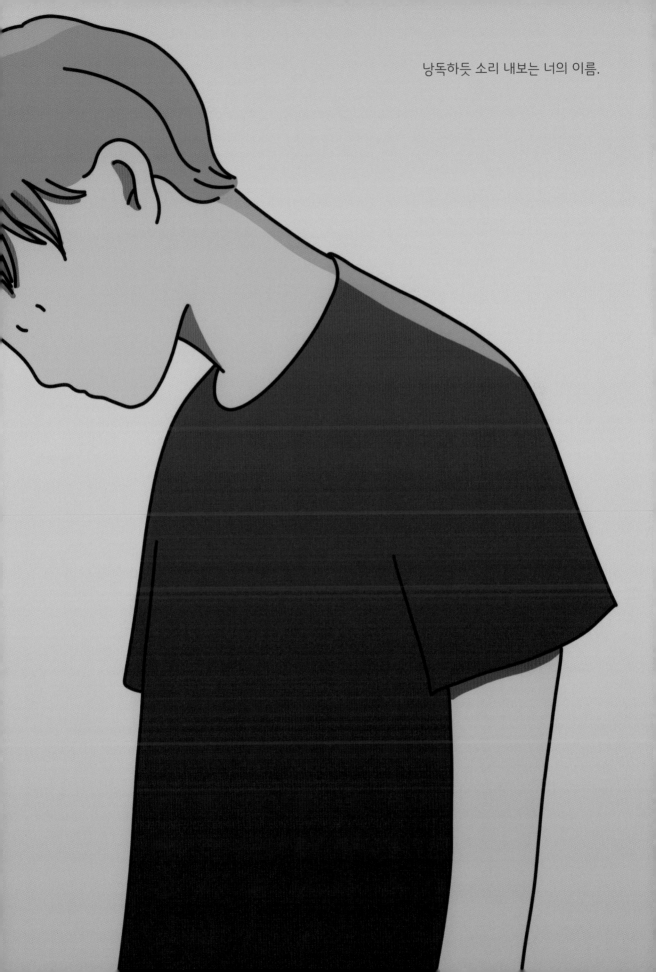

낭독하듯 소리 내보는 너의 이름.

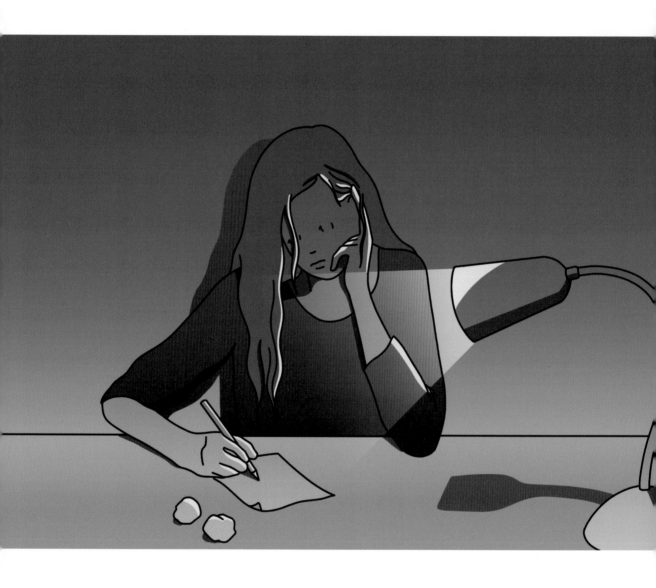

긴 편지를 쓸 수 있으면 좋을 텐데.
생각이 날 때마다 써두었다가
아주 오랜만에 그 사람의 어깨에, 팔에, 섬유에 닿았을 때
줘버리면 좋을 텐데.

이상한 기호들.

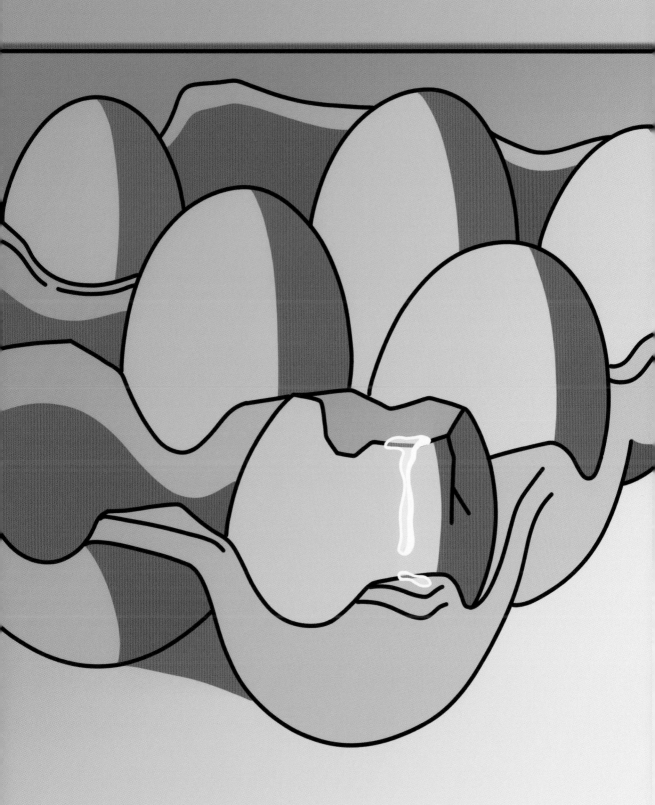

금이 갔는데도 너무 좋아해서
버릴 수 없어 가지고 있던
유리컵이 깨지면서 손을 베었다.
분리된 조각은 내가 생각했던 모습 그대로.
나는 그 영역을 이미 알고 있었으니까.

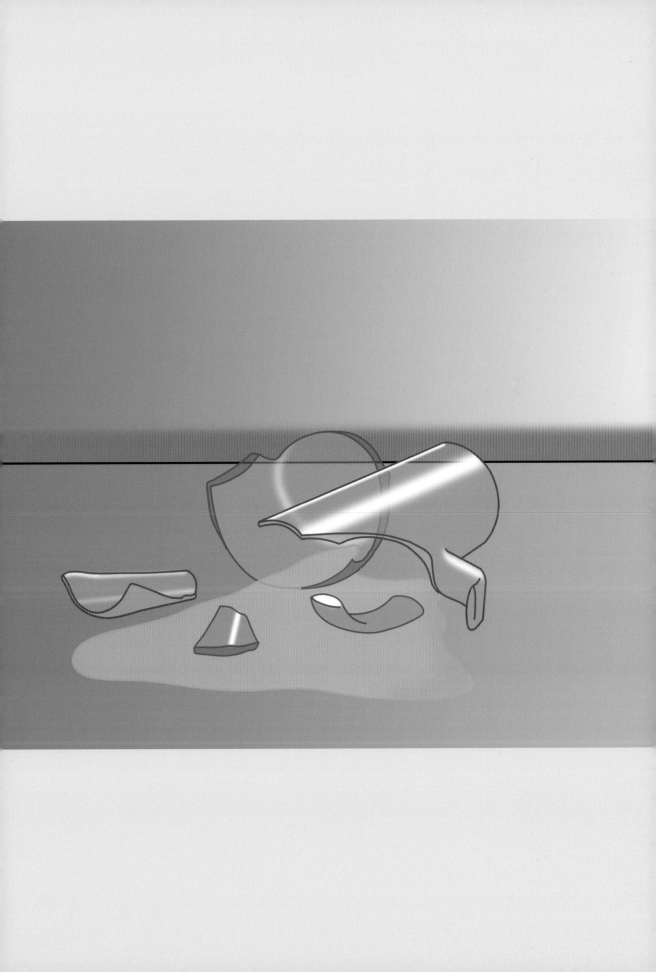

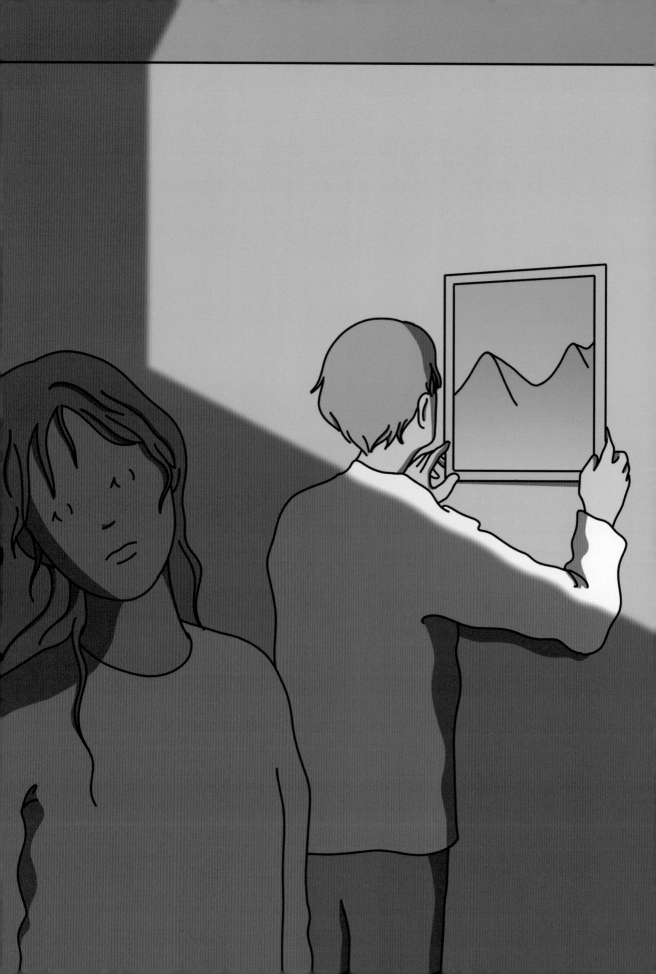

줄곧 아름다운 사람이고 싶어하는 데서부터
모든 문제가 시작되는 것 같아.

너무 많이 애썼어요?

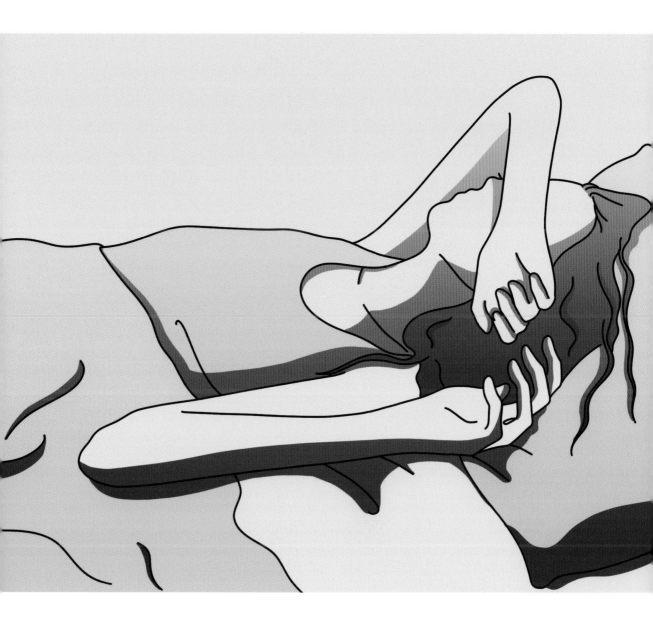

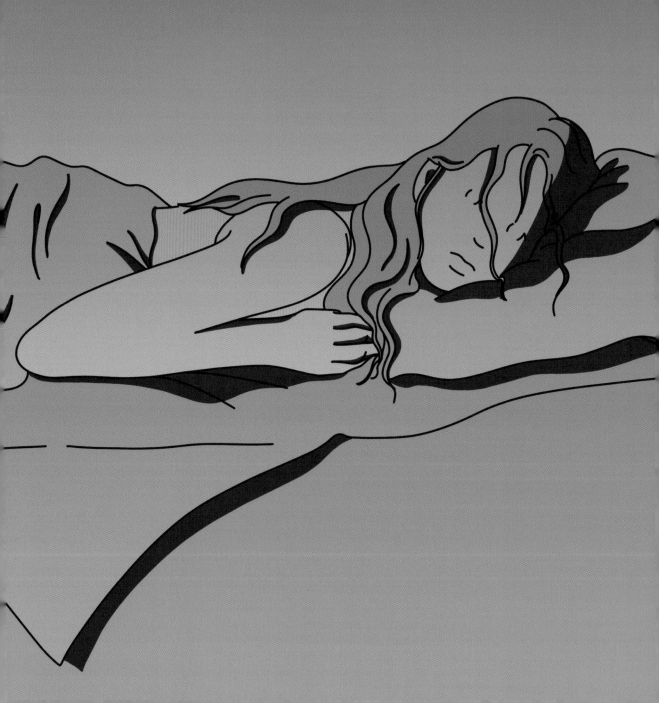

잃었던 기억이 한꺼번에 돌아온 것처럼 어색했어요.

느리고 긴 잠을 자자.

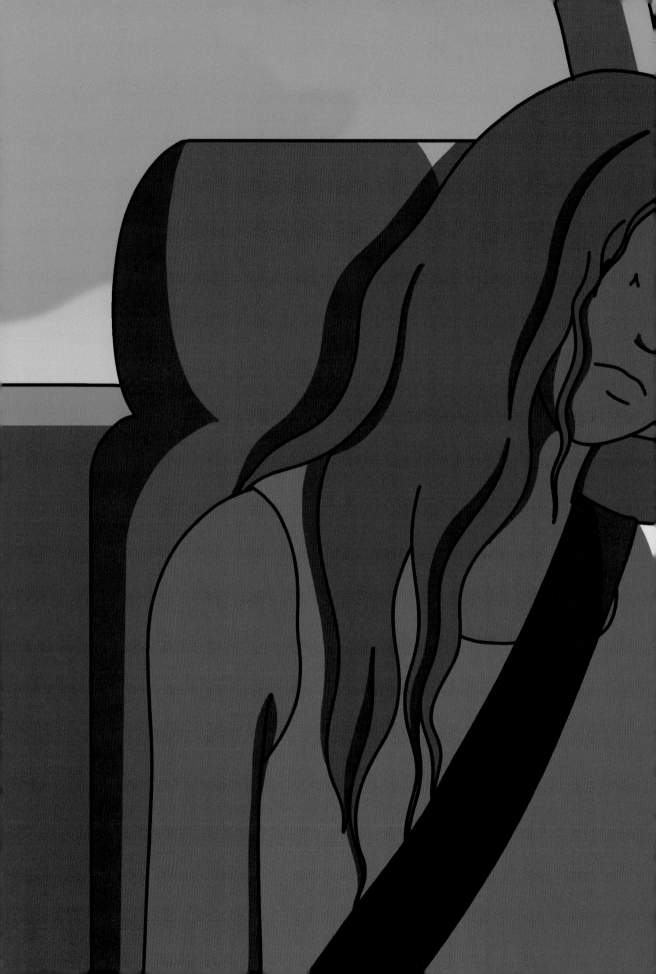

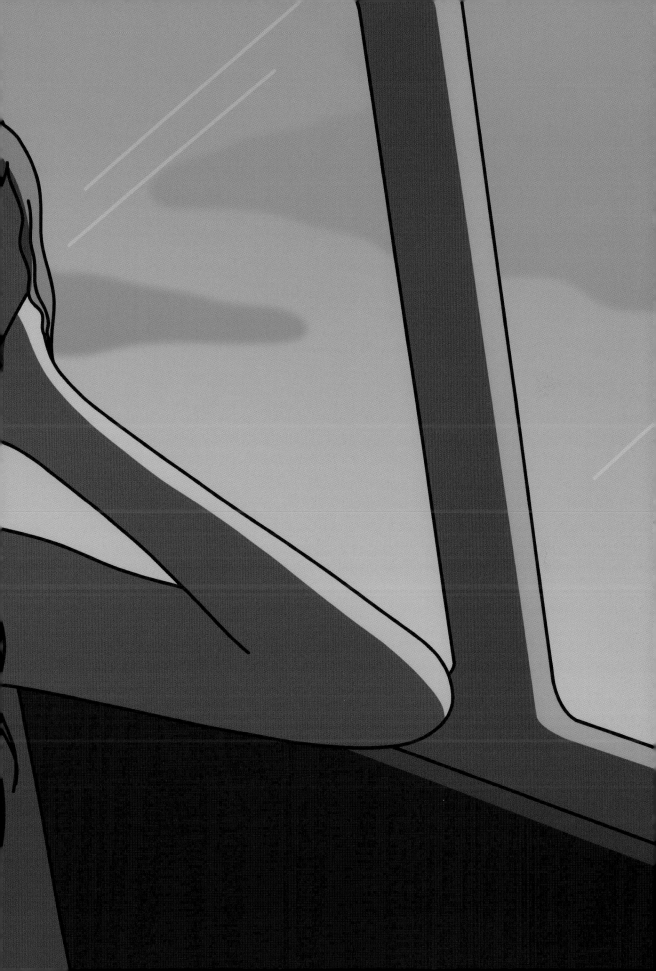

한 치의 어김도 없이 온전하기를.

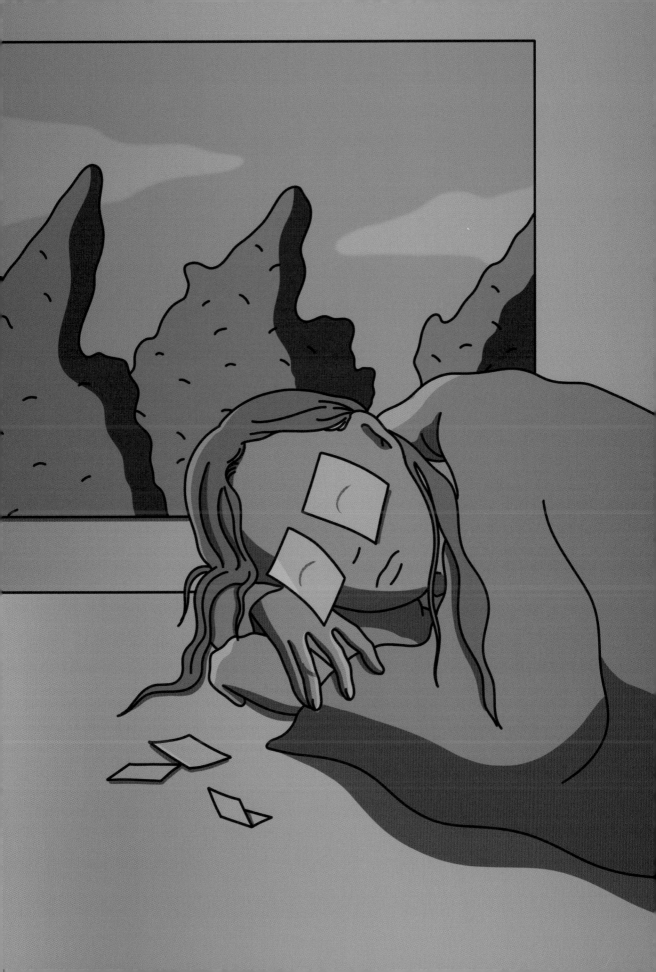

곧 행복해져. 응?

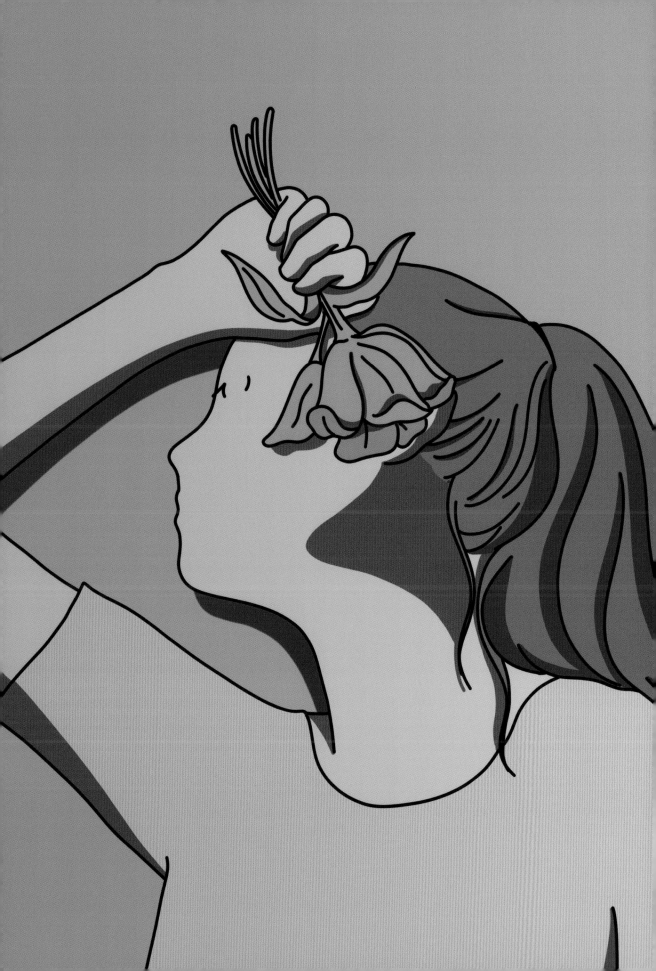

입술을 꽉 깨물고 아무것도 바깥으로 새어 보내려 하지 않는 사람.
호흡을 모르는 사람. 부풀지 않는 사람. 대체로 정지한 사람.
그러다 문득 가빠져 울음을 하는 사람.

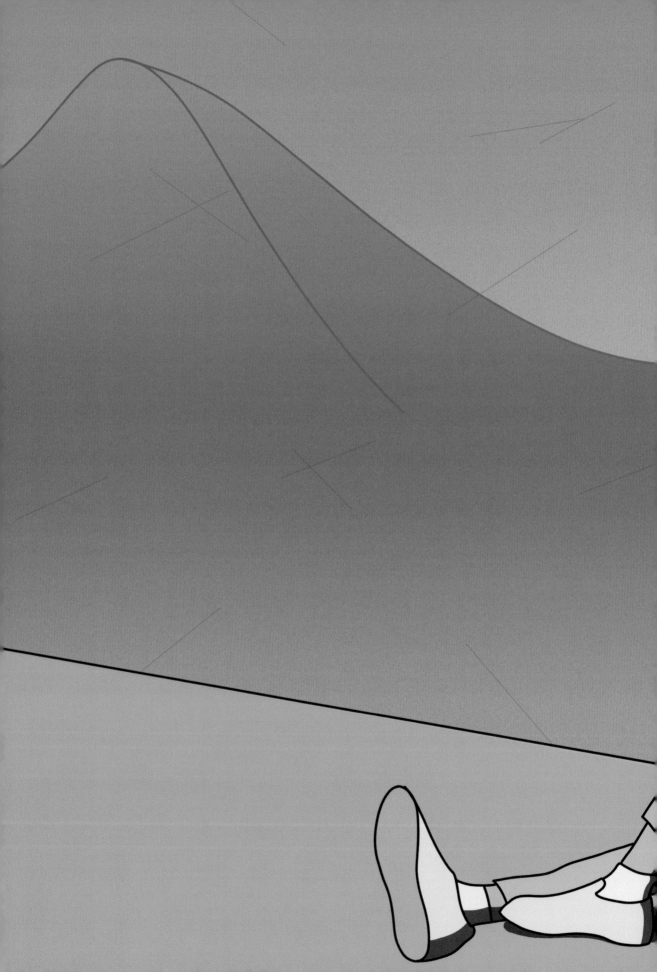

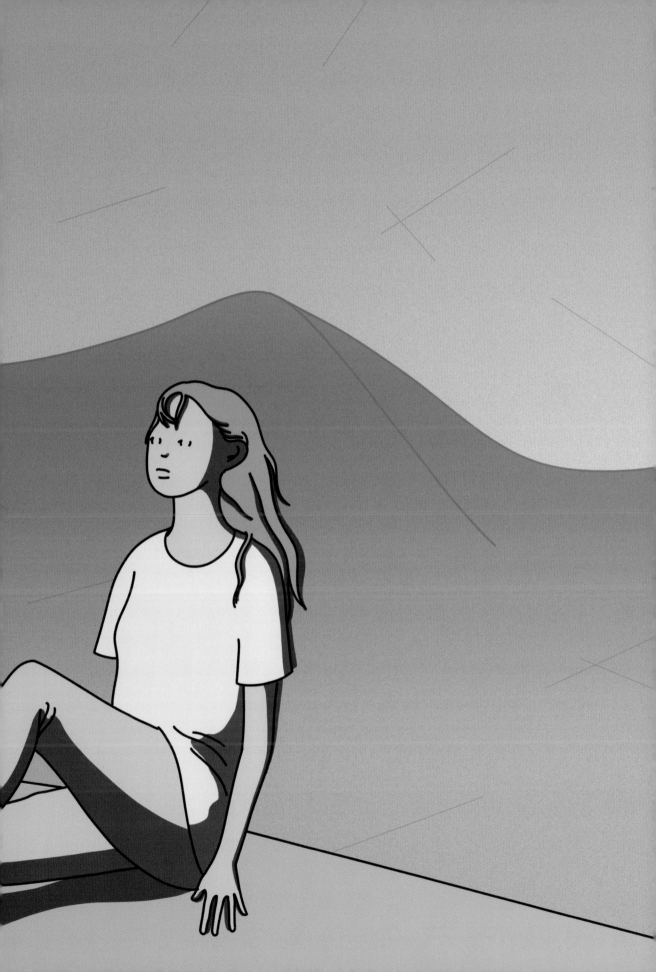

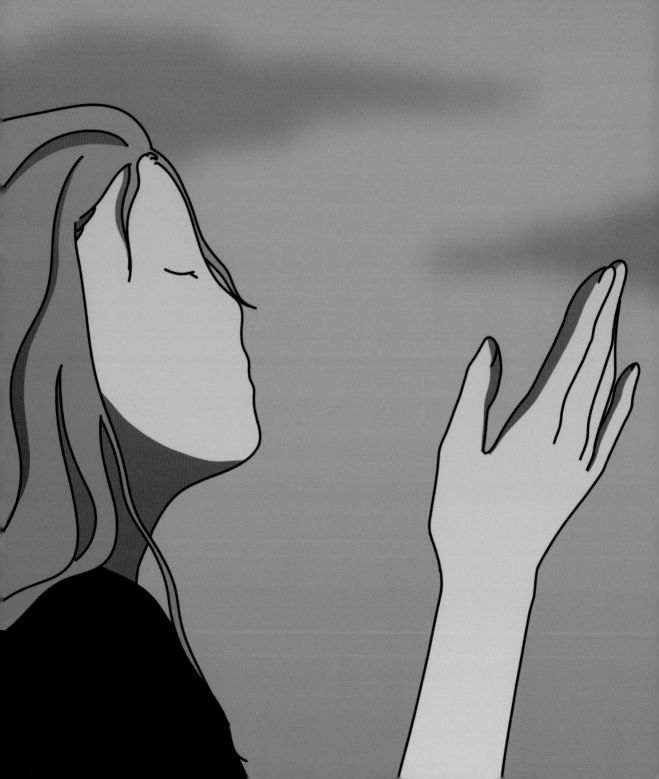

너.

나는 너야.

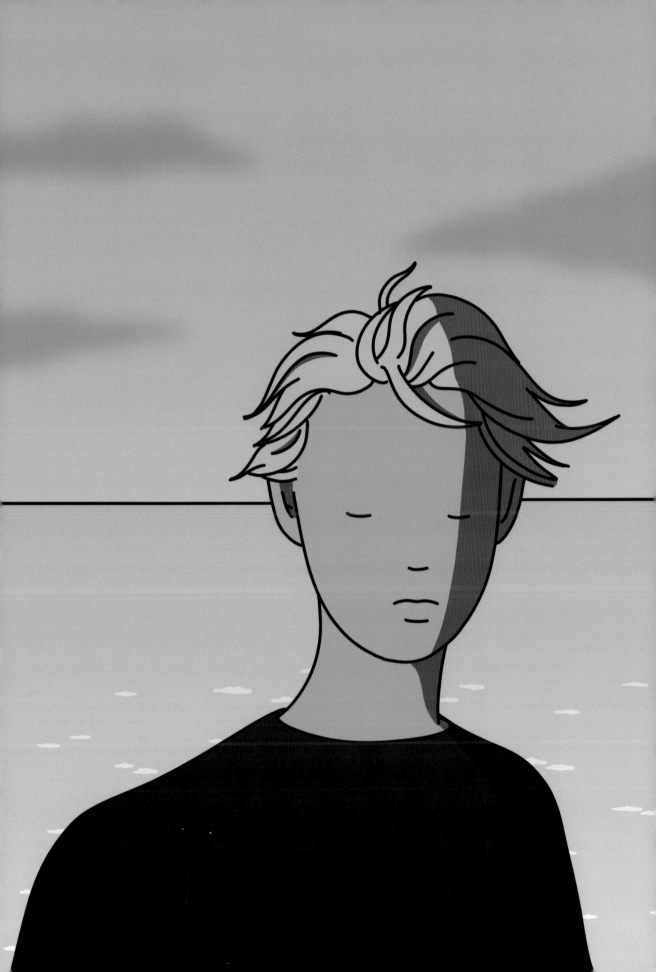

너는 어떻게 울어도 된다고 말했지?
종이를 접으면서였던가 구기면서였던가
목을 축이면서였던가 아무것도 삼키지 않은 채였던가.

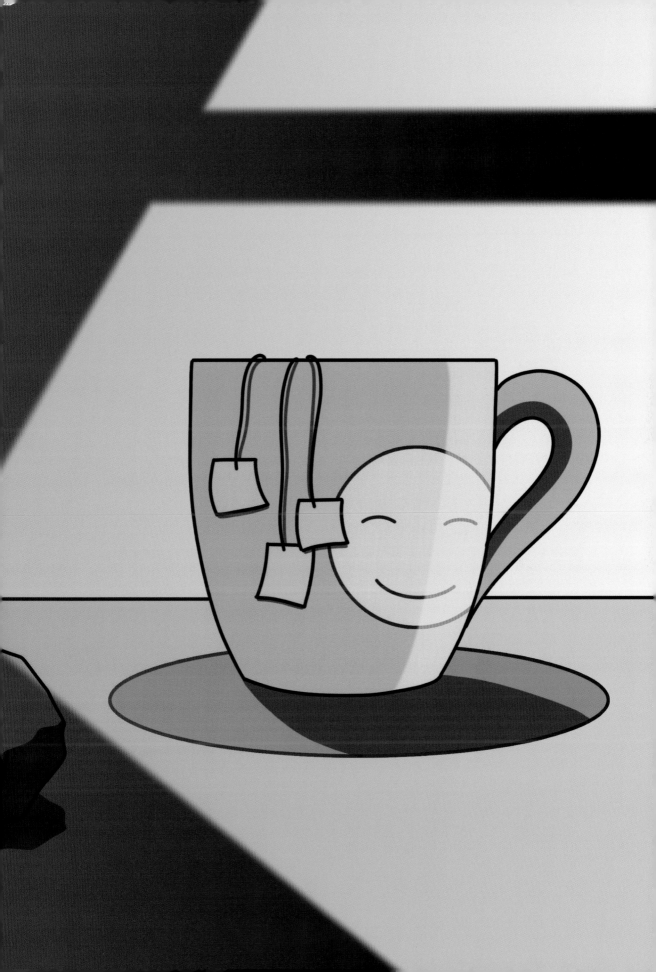

그러나 괜찮아요.
이제는 상냥함의 질량을, 그 존재를 믿어요.

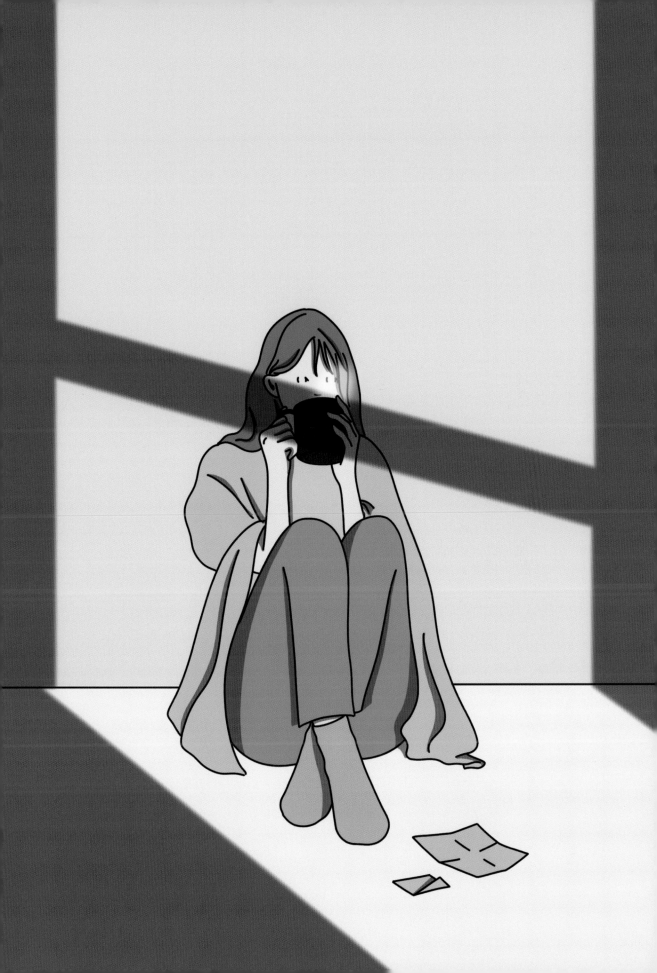

금세 자욱해지는 바깥.

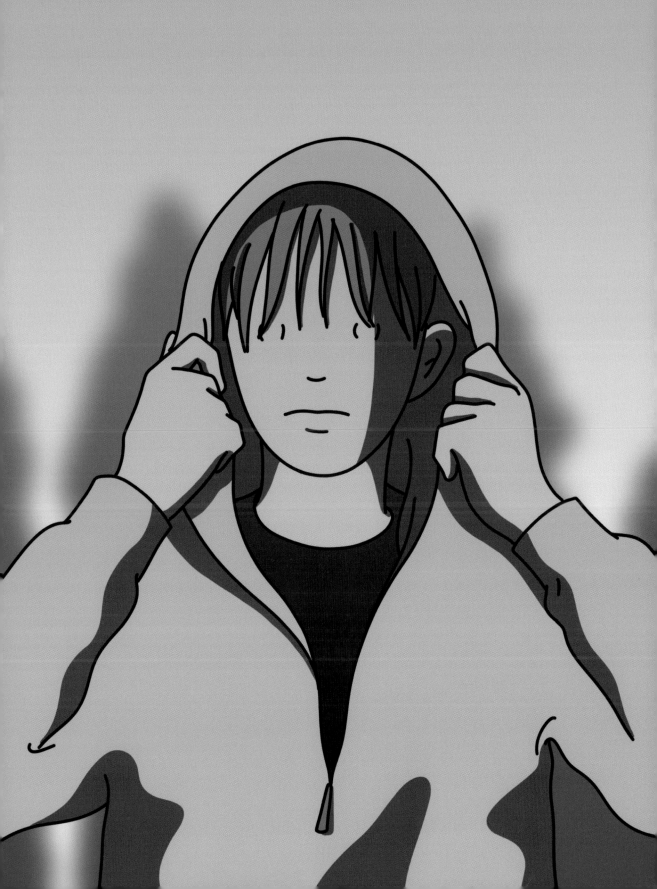

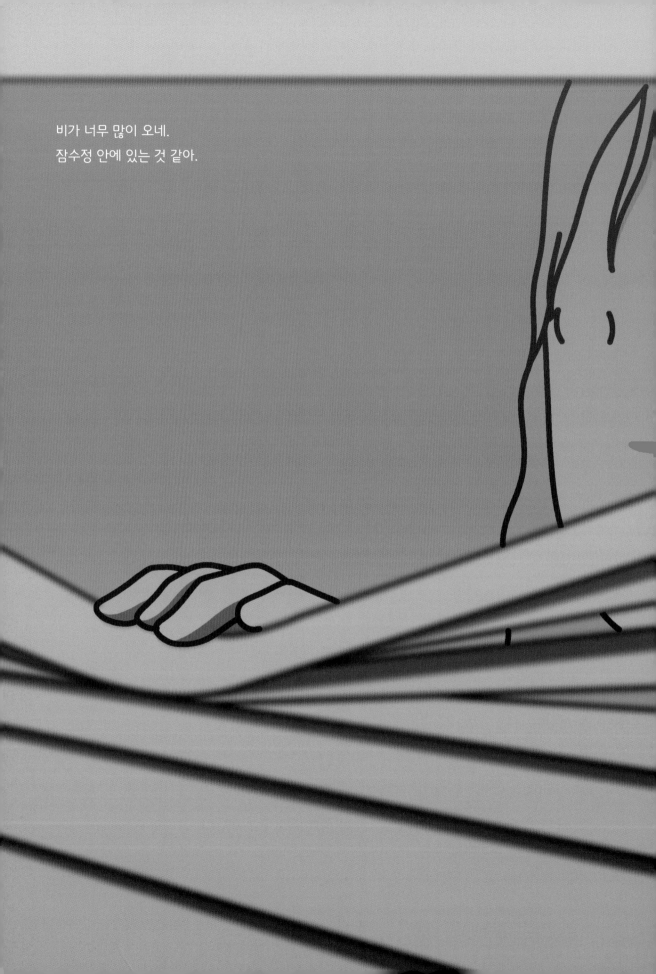

비가 너무 많이 오네.
잠수정 안에 있는 것 같아.

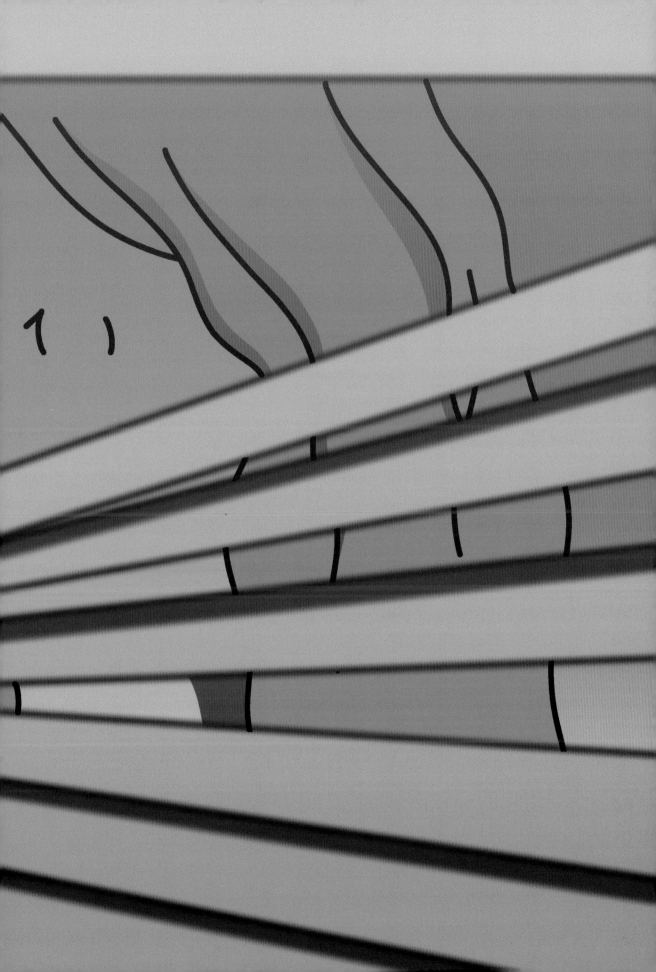

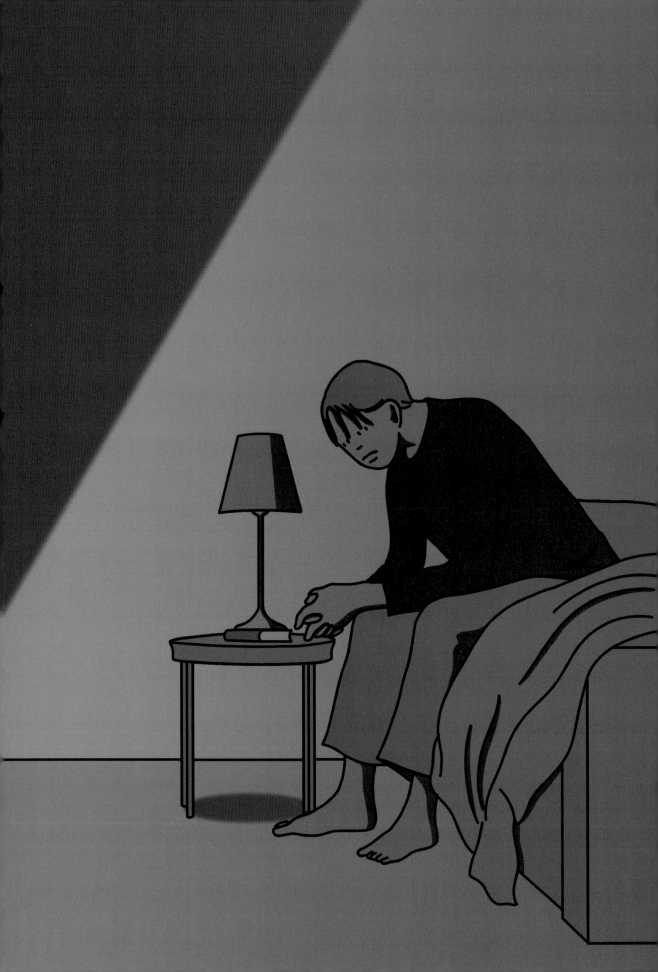

난 주인공처럼 중간에.

손을 잡고 비탈을 내려갔다.

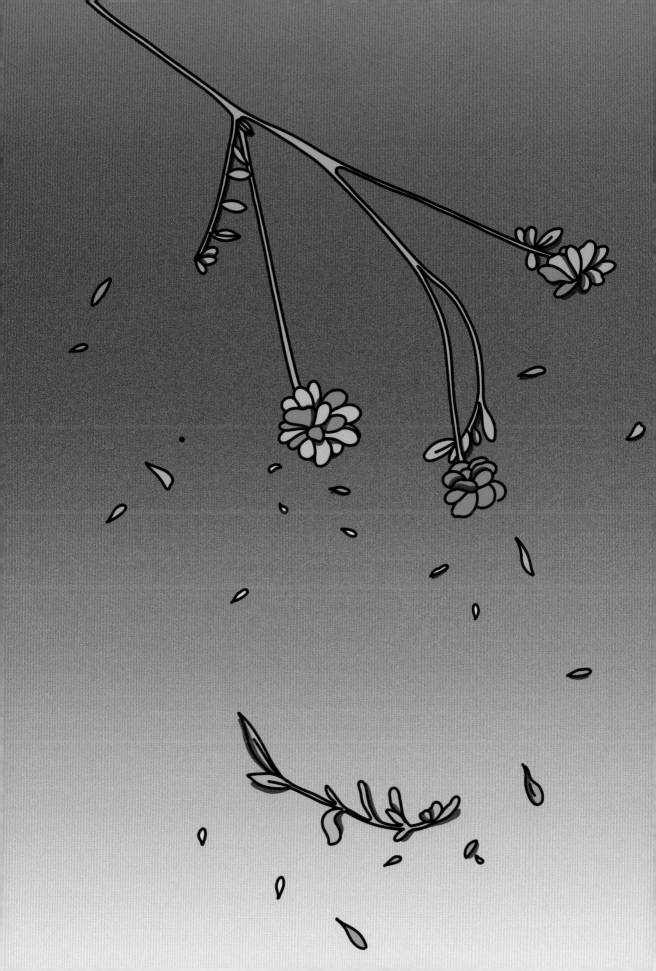

넘어졌다.

고운 열매.

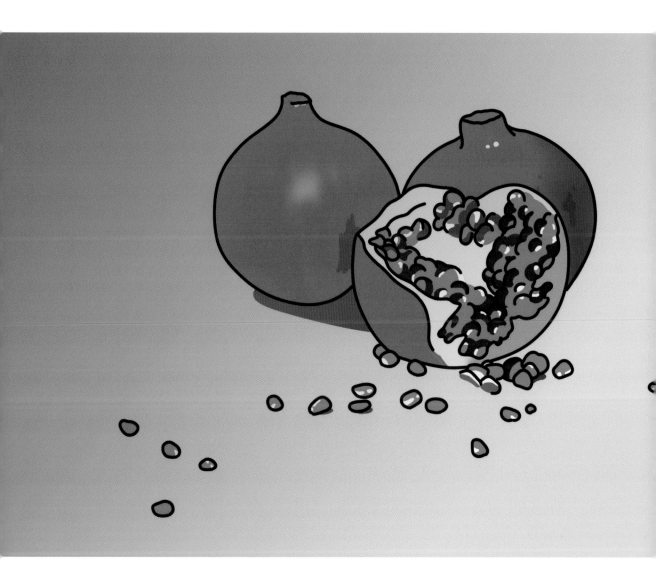

불빛을 보러 가자.
그리고 영영 잊어버리자.

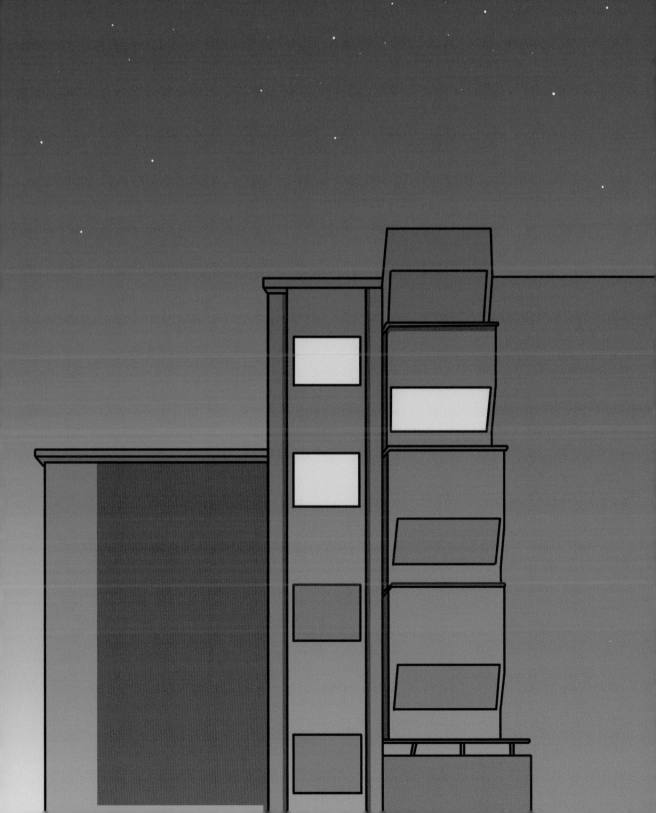

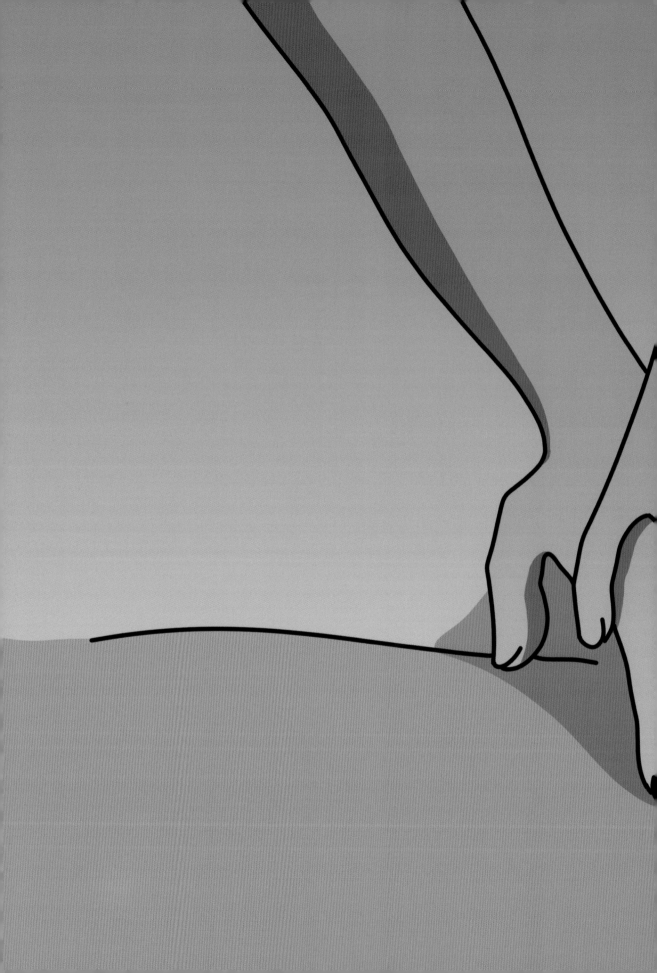

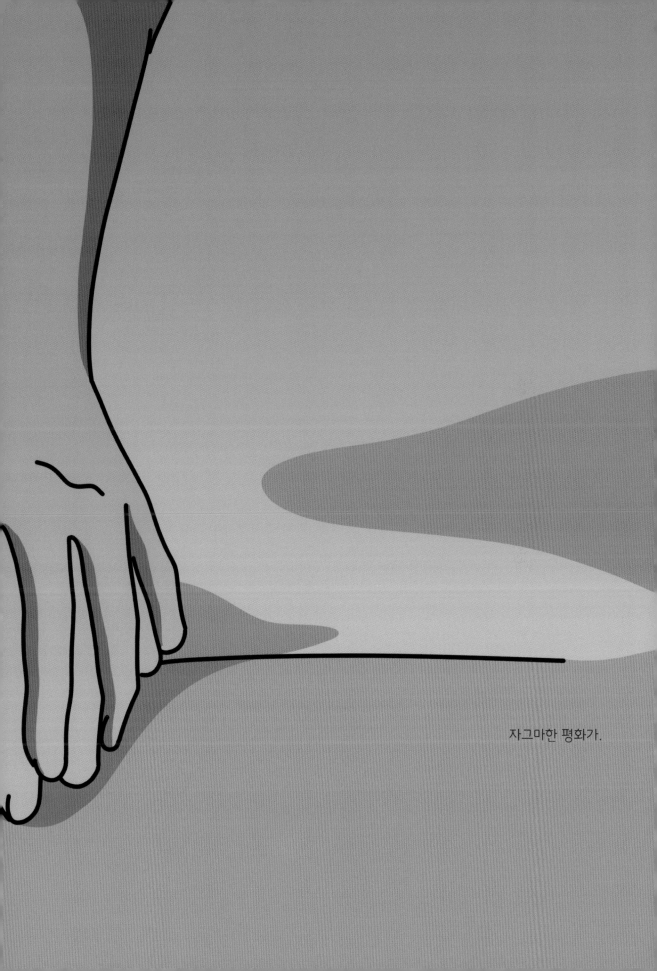

자그마한 평화가.

간격.

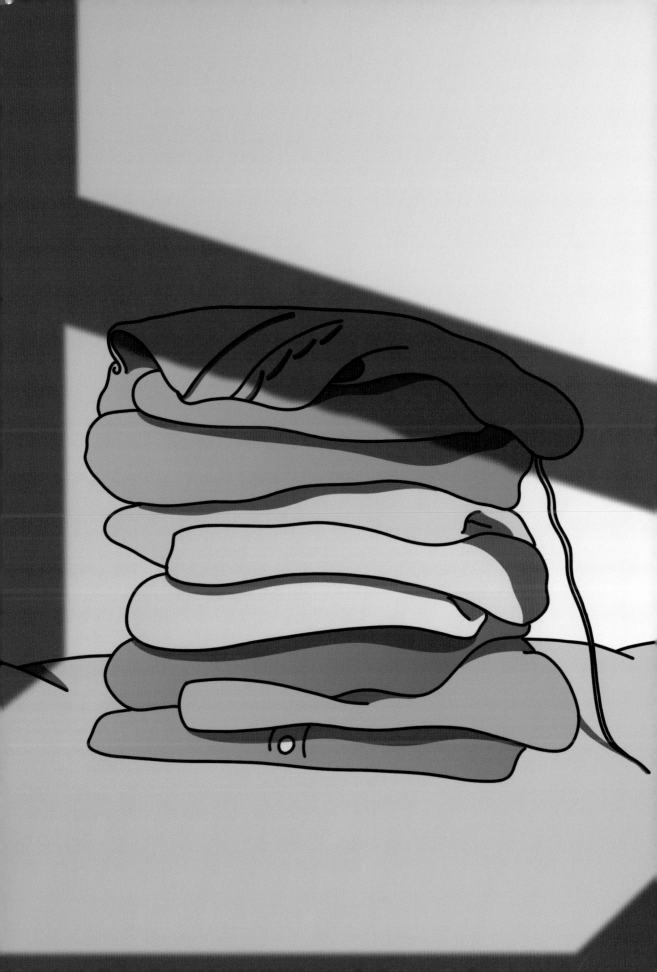

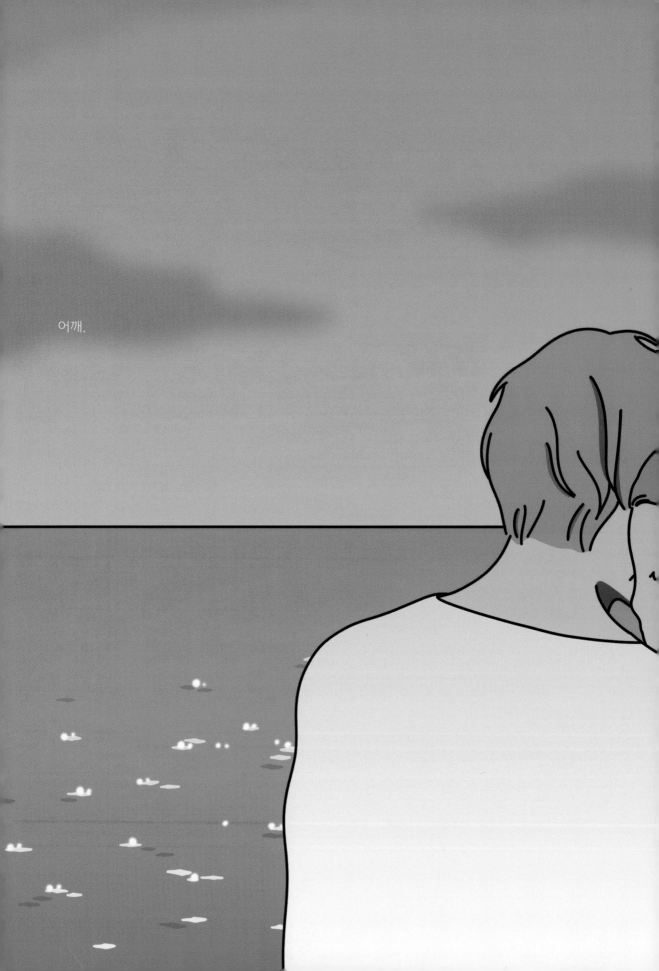

어깨.

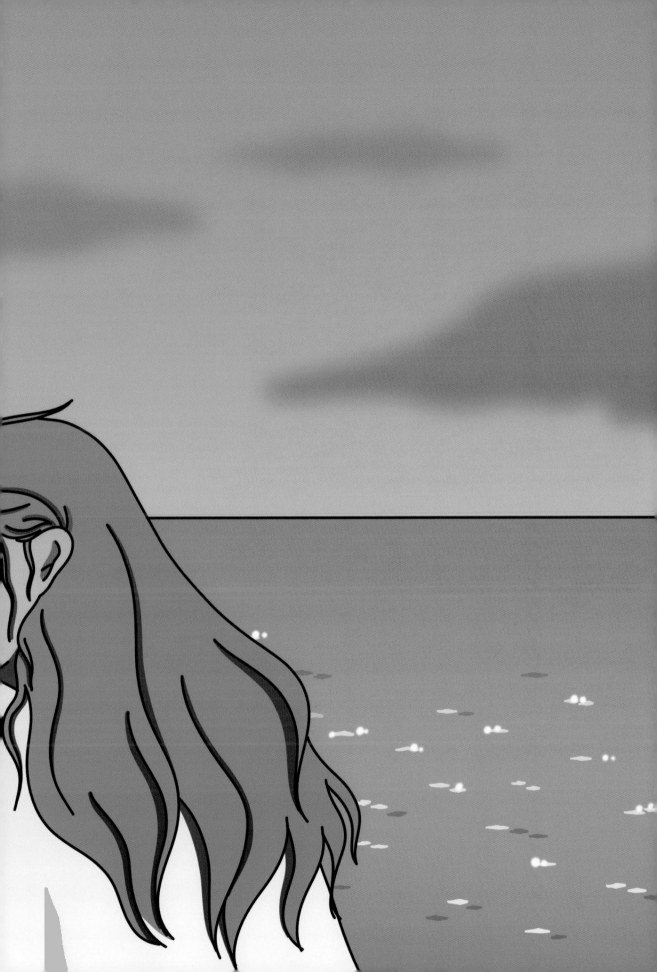

포옹.

이 리듬이 익숙해질 때까지 춤을 멈추지 않기로 해요.

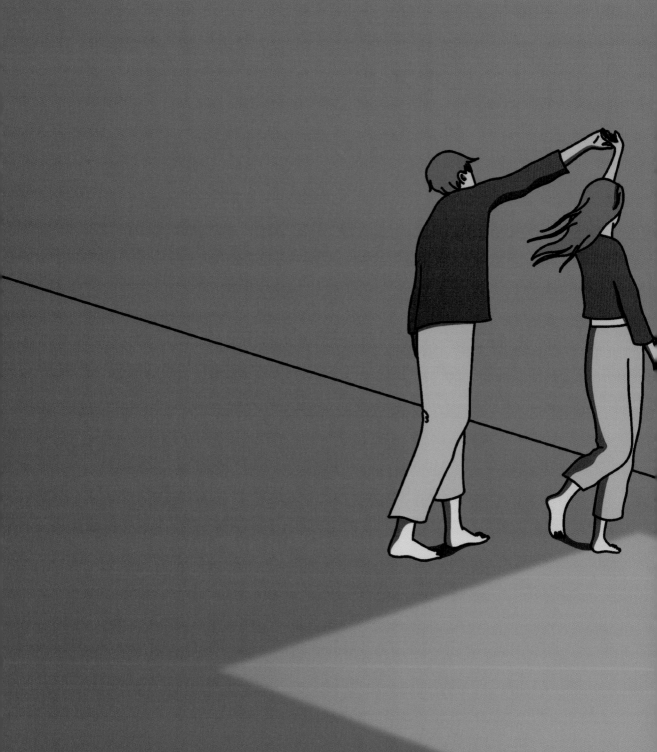

그림을 그리며 점점 몸과 마음이 줄어드는 남자가 나온 꿈.

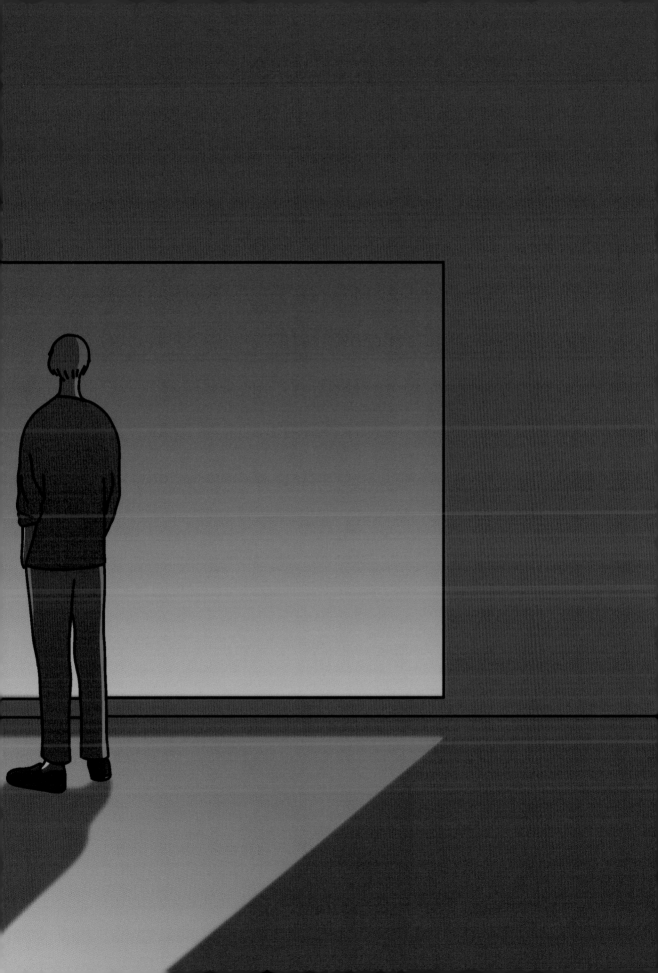

새벽.

수분.

물을 한 컵 가득 따르고 가만히 바라보았다.
바람 소리만 들리고 좁은 수면은 잔잔했다.

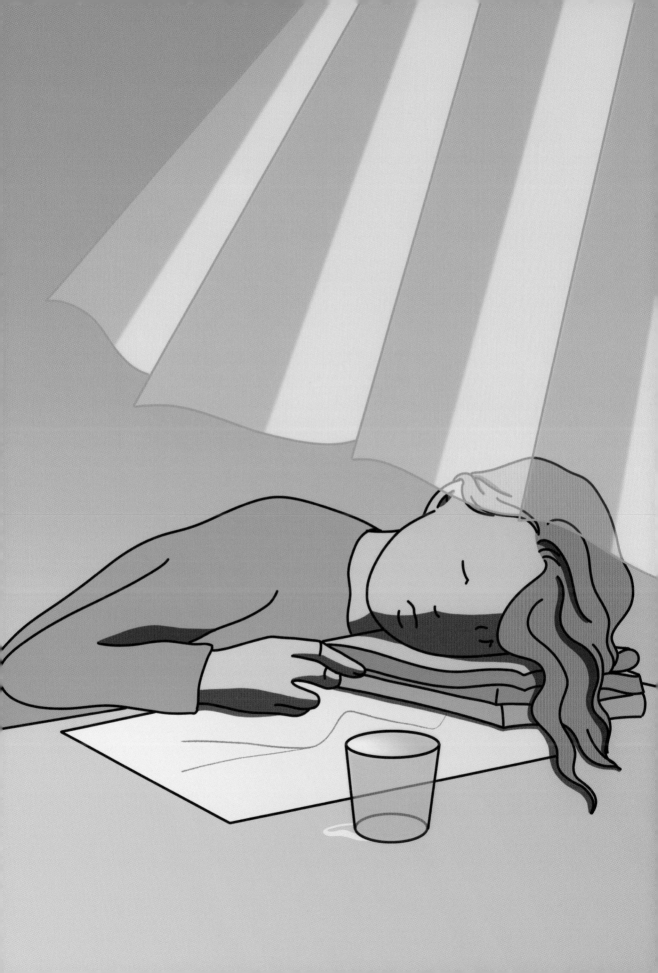

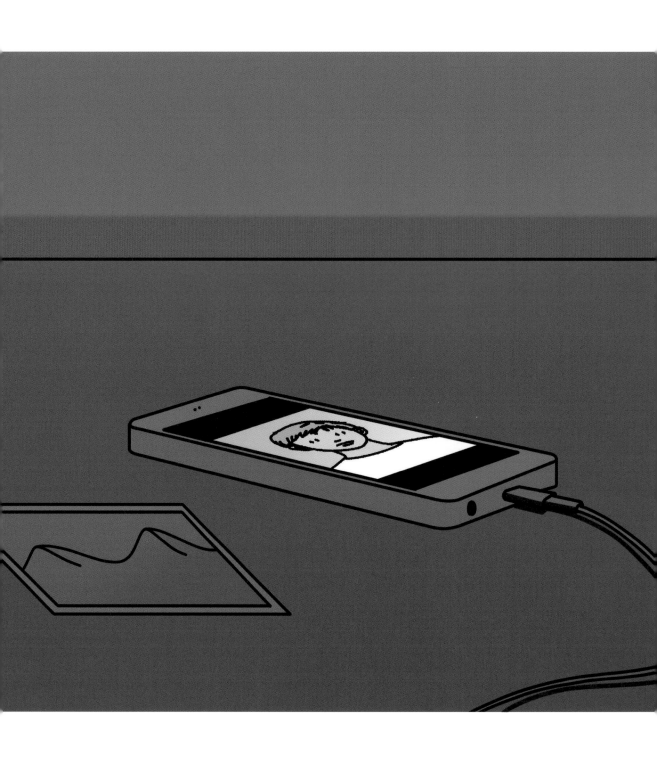

고마워.

고마웠어.

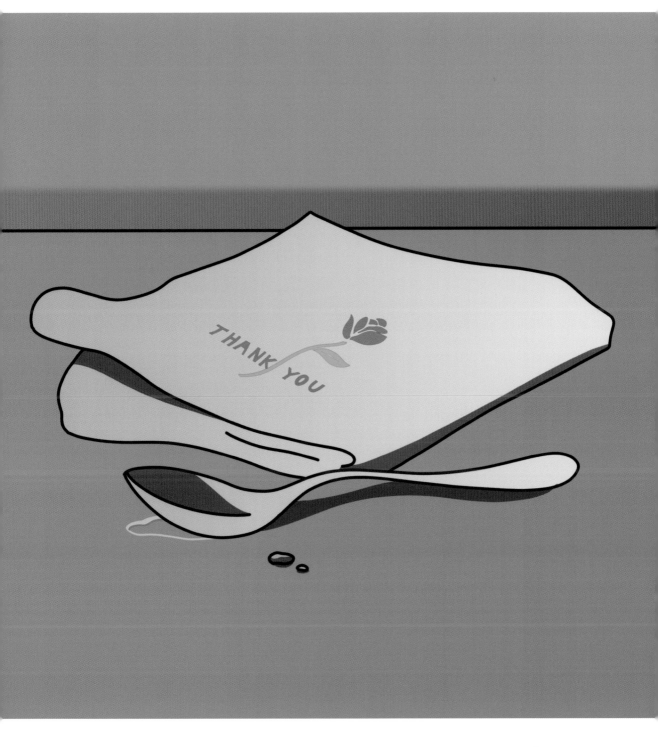

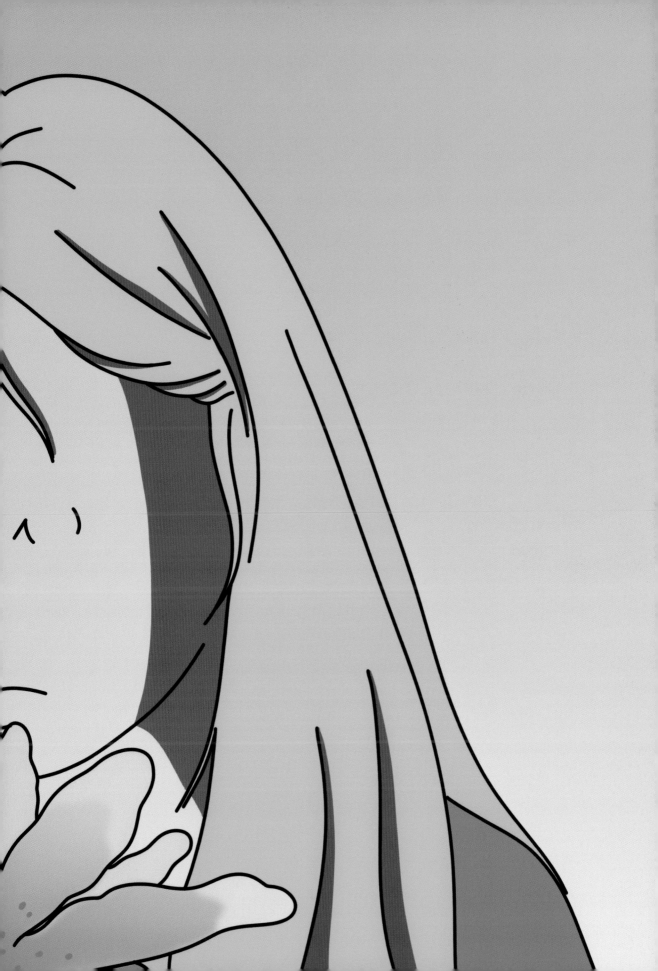

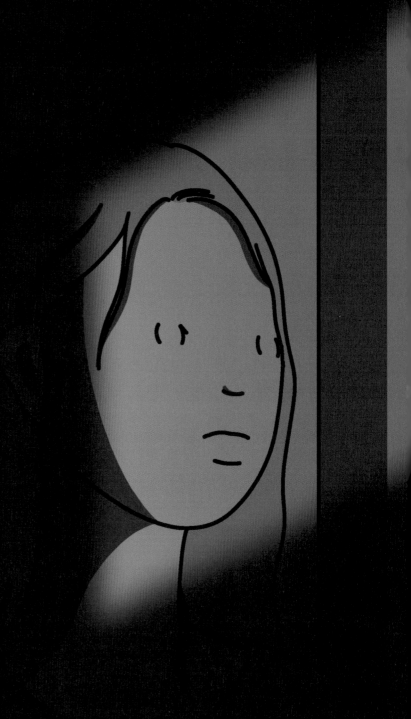

미끄러지는 기억.

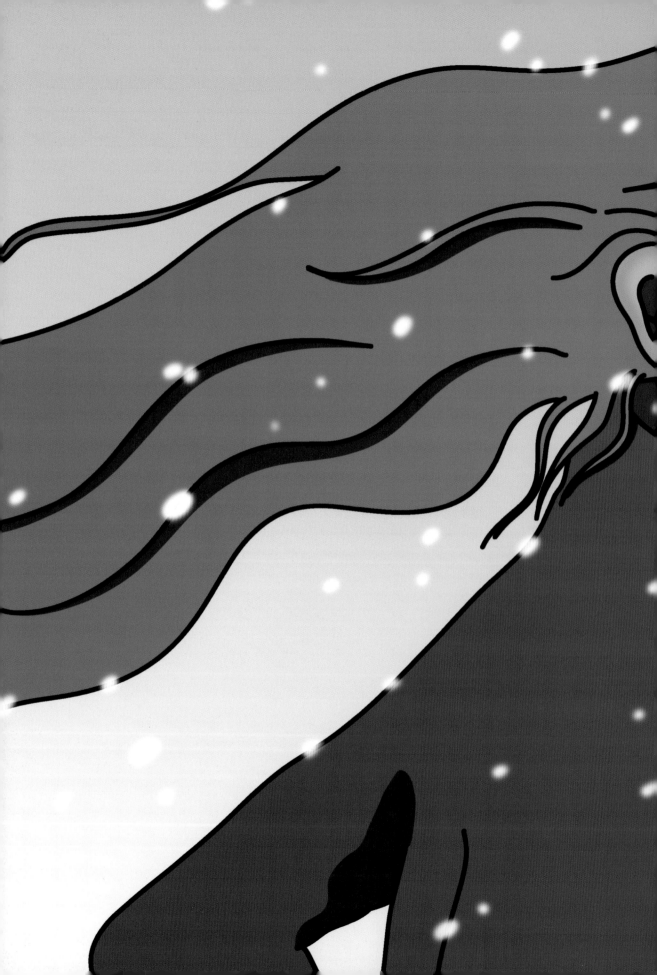

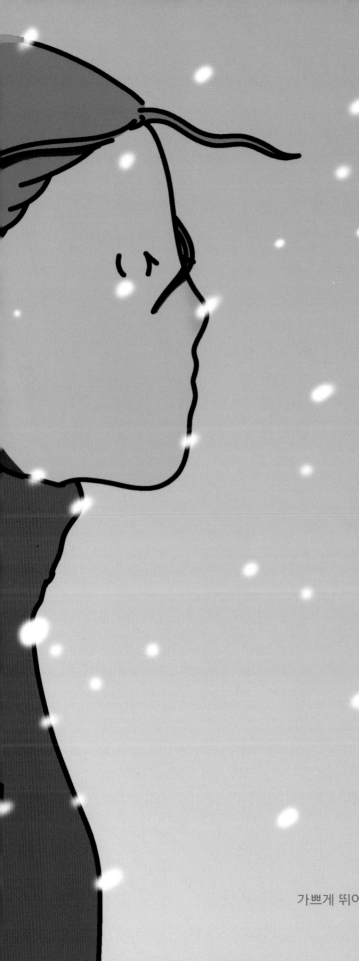

가쁘게 뛰어서 길을 다 건넜다.

없다.

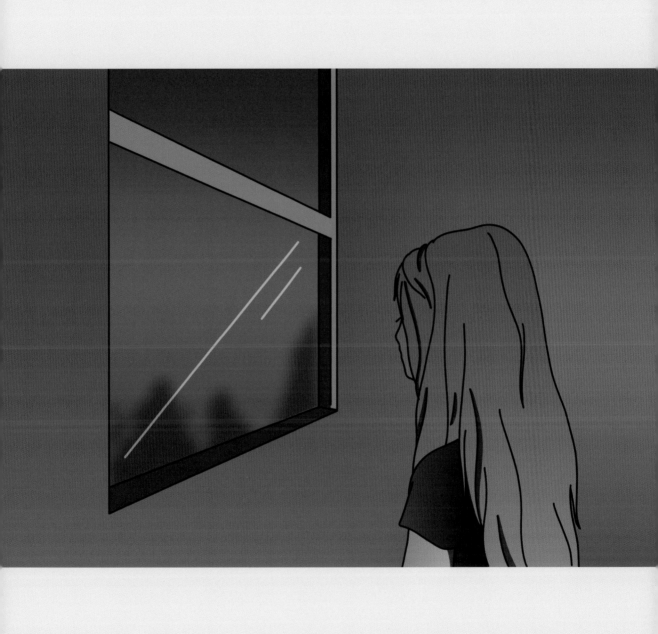

약속하자.

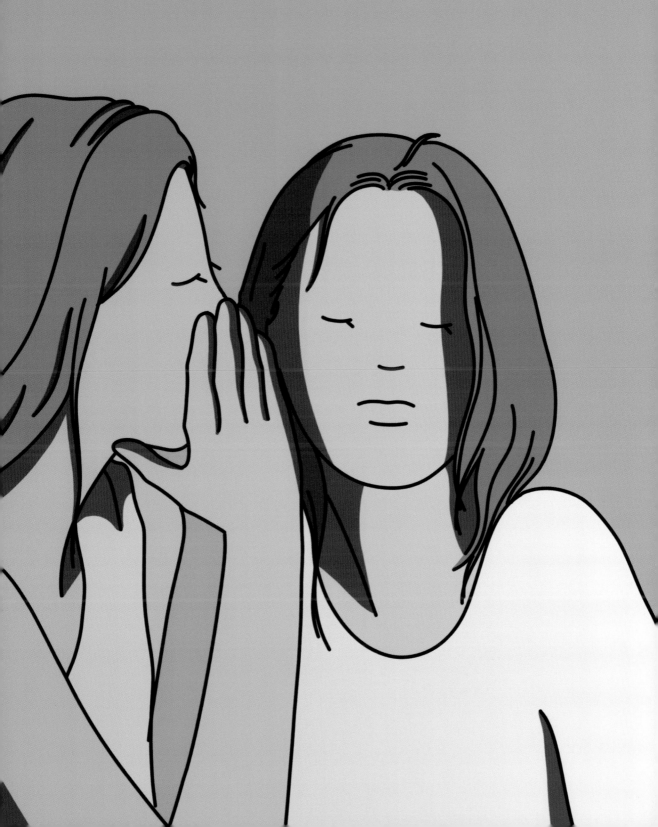

그림 안의 얼굴을 사랑하게 될 거야.
안아주고 싶어질 거야.

나는 무척 이야기하고 싶어요

초판 1쇄 발행 2018년 11월 6일

지은이 。 신모래
펴낸이 。 조미현

편집주간 。 김현림
책임편집 。 정예인
디자인 。 정은영

펴낸곳 。 (주)현암사
등록 。 1951년 12월 24일 · 제10-126호
주소 。 04029 서울시 마포구 동교로12안길 35
전화 。 02-365-5051
팩스 。 02-313-2729
전자우편 。 editor@hyeonamsa.com
홈페이지 。 www.hyeonamsa.com

ISBN 978-89-323-1947-6 03650

* 이 도서의 국립중앙도서관 출판예정도서목록(CIP)은 서지정보유통지원시스템 홈페이지(http://seoji.nl.go.kr)와
 국가자료종합목록시스템(http://www.nl.go.kr/kolisnet)에서 이용하실 수 있습니다. (CIP제어번호 : CIP2018033261)
* 책값은 뒤표지에 있습니다. 잘못된 책은 바꾸어 드립니다.